捏出創意力

15個Q萌童話
黏土親子手作

黃靖惠　著

CONTENTS 目錄

Part i
簡單Q萌動物篇

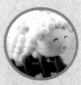

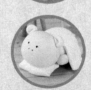
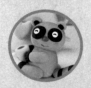

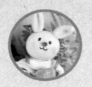
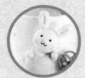

用想像力
玩出大創意

台大小兒科住院醫師
葉蕙萌

因緣際會到靖惠老師的工作室參觀，不看則已一看驚人啊，我被老師用粉粉嫩嫩顏色打造的夢幻童話王國迷得團團轉，從頭到尾不斷地讚嘆，好可愛，好療癒的小物啊！

從玩黏土的遊戲中發展專注力，從捏壓揉搓中精進小肌肉發展，從鋪陳故事情境的黏土劇場啟發創造力，多少父母心心念念為孩子追求的發展能力，有時匆匆忙忙流於形式，有時過於苛求揠苗助長，這是因為忘了將主動的學習權交還給孩子的緣故，仔細拜讀的《15個Q萌童話黏土親子手作》，被其作品中自自然然，毫不造作的柔和色彩世界深深的吸引住，再加上充滿奇想的故事線索，即便行醫工作忙碌沈重，我都好願意花著長長的時間，跟著書的腳步，引導但不指導，陪伴孩子盡情的玩耍和聯想，和自己親愛的小孩，一股腦的墜入黏土親子手作的奇幻旅程。

遊戲是孩子的生活中心，透過遊戲孩子獲得大大的滿足，透過遊戲孩子自然而然的主動探索外部世界，在無形中活化腦部發展，建立概念聯結與肌肉的協調發展，總之，透過遊戲孩子更能表情達意，漸次發展解決問題的能力。而黏土遊戲為什麼被大力推薦，關鍵在於「孩子

喜歡」和「孩子容易激發創意與成就感」在搓搓揉揉的過程中，孩子浸淫在尋求大量視覺與觸覺的多元刺激下，很自然地手腦並用尋求不同的形狀、大小等等的堆疊捏塑，因為觸感新鮮，因為顏色豐富，因為沒有標準答案而且可以一再的翻轉變形，孩子當然喜歡，喜歡就會願意多玩一會兒，這玩，就是主動學習，在在豐富了孩子的心靈世界。

只是要提醒家長注意的是，親子手作，是大人小孩一起玩黏土，不是大人教小孩如何塑形、如何調色，就像用阿不里多鎮一系列的動物居民之生活故事勾起孩子的興趣，捏塑專業藏在滿滿的童心裏頭，靖惠老師的創意起飛了，接下來，就換翻閱此書的你與孩子們，用想像力玩出大創意。

一趟豐富趣味的
學習旅程

國立屏東科技大學教授
謝政道

初閱此書，便被書裡生動的黏土作品深深吸引。靖惠老師用她充滿童稚天真般的心和靈巧的雙手，捏塑出了一幅幅生動活潑的黏土作品，並引領出有趣的童話故事。隨著故事發展，角色輪番地上陣，讀者透過黏土、藉由手作，乘著想像力，悠遊馳騁於無垠的創意空間。對大腦的發展及心智的成長，無疑是一趟豐富趣味的學習旅程！想像與靈感讓手作黏土這事有了更鮮活的體現，讓小朋友的學習有了更寬的空間視野！

本書藉由雙手對黏土反覆搓揉的觸覺，加以黏土色彩的刺激、空間結構、立體概念、比例配置的視覺刺激，不但協調了孩子的感官學習，也對於孩子的心靈產生一定的正向啟發。

這本用心編製的書非常適合做為親子教育和幼兒學習的書籍，本人非常樂將本書推薦給所有的讀者。

自序

我用黏土揉出記憶，
捏出感動！

黃靖惠

接觸過許多手作，發現手作都有一個共通點，那就是快樂！而這當中可以任意捏塑，完全不受限制的，就非黏土莫屬了，當自由自在不受拘束，天馬行空的想像與創意注入黏土創作，哇！那真的是一個完美又迷人的創作之旅啊！這也是我深深愛上黏土的原因。有人用文字記錄生活點滴，有人用相機捕捉瞬間感動，有人用畫筆描繪心靈感受，而我試著用黏土揉出記憶捏出感動，也許是旅遊的心情，途中的偶然一瞥，也或許是對人的思念，又或者是童年的回憶，加入一點想像再調入一些創意，我發現生活豐富了，也更快樂了！

這次嘗試以童話故事帶您進入迷人的黏土手作世界，主角人物場景經由黏土透過手作，真實呈現。小朋友盡情發揮你們的想像力，而大朋友們也試著重拾赤子心，一起動動手做出屬於自己的黏土人物，跟著故事主角一起去旅行！這會是一場豐富有趣的學習之旅喔！讓手作賦予想像力賦予生命力，任何創作都會是獨一無可取代的喔！

工具及材料介紹

Tools & Materials

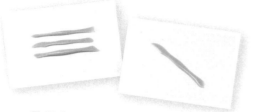

工具組A

其中切棒本書最常使用，可用來切割土，劃痕切出紋路效果等，是用土很廣的工具。

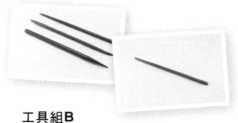

工具組B

其中圓棒是本書最常使用，可用來刺洞做出容器或桿平土等。

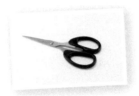

剪刀

裁剪紙張或黏土等，使用時請注意安全。

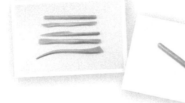

工具組C

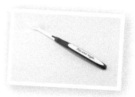

牙刷

可壓出絨毛感或製造出其它效果。

鬃刷、刷子

和牙刷一樣可壓出絨毛感或製造出其它效果。

鑷子

用於夾取較小的物件。

桿棒

用於桿平土。

壓克力

用於彩繪上色。

細工棒

用於刻劃較細微處。

白膠

用於黏合固定。

腮紅

用於給娃娃做造型。

尖嘴鉗

用於裁剪木棒或較硬的東西。

輕土
須慎選安全無毒且通過檢驗合格的黏土，未使用完的黏土可用保鮮膜包好放入保鮮盒保存。

小木棒

珍珠板

鋁線

圓竹棒

吸管

牙籤
是工具也是材料。

餐巾紙

花蓋、T字針

展示架

紙盒
日常生活中不用的紙盒皆可再改造變化。

方形木框

音樂鈴

美術紙
不同的紙張有不同的感覺和效果，可於書店或美術社找到各式種類不同的紙。

基本技巧示範
Basic skills

★圓形

1　將土放於手掌心，雙手以畫圓方向搓揉。

2　完成圓形。

★橢圓形

1　先搓出圓形。

2　再用手前後方向搓揉。

3　完成橢圓形。

★長條形

1　先搓出圓形。

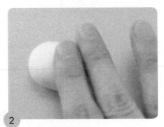

2　再搓成橢圓形。

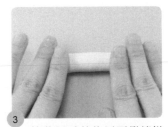

3　接著用手前後反覆繼續搓揉，搓愈久愈細長。

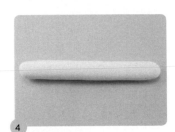

4　完成長條形。

★水滴形

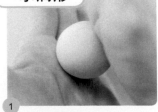

1　先搓出圓形。

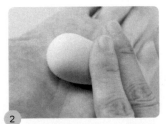

2　用手繼續搓揉其中一端，使其愈來愈尖。

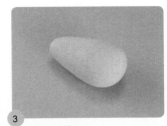

3　搓出水滴形。

★椎體

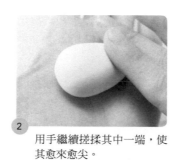

1 依搓水滴的方式, 先搓出圓形。

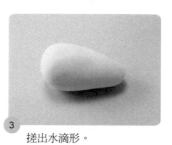

2 用手繼續搓揉其中一端,使其愈來愈尖。

3 搓出水滴形。

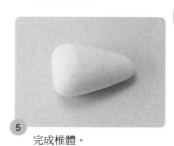

4 將底部推平。

5 完成椎體。

★方形

1 先搓出圓形。

2 用手稍微壓平。

3 再用手指互相往內推。

4 完成方形。

★長方形

1 先搓出圓形。

2 再搓出長條形 。

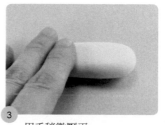

3 用手稍微壓平 。

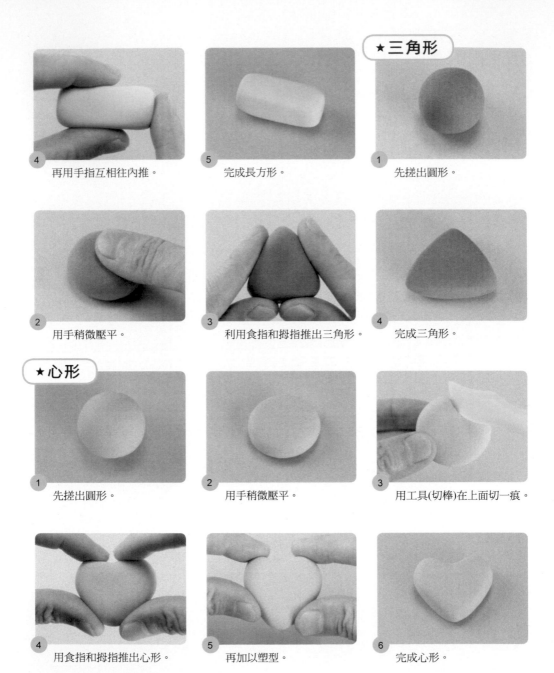

★三角形

4 再用手指互相往內推。

5 完成長方形。

1 先搓出圓形。

2 用手稍微壓平。

3 利用食指和拇指推出三角形。

4 完成三角形。

★心形

1 先搓出圓形。

2 用手稍微壓平。

3 用工具(切棒)在上面切一痕。

4 用食指和拇指推出心形。

5 再加以塑型。

6 完成心形。

用麵粉自製黏土DIY

How to Make Clay

除了選購市面上通過安全檢驗合格的黏土之外，也可以在家運用一些簡單的材料，做出安全好用的黏土喔！現在我們就一起來試試看吧！

準備材料

1.中筋麵粉2杯(量米杯)約180克

2.塔塔粉2茶匙

3.鹽1/3杯(量米杯)約35克

4.水2杯(量米杯)約150cc

5.食用油2大匙約20cc

6.食用色素酌量

食用色素

塔塔粉

1 先將鹽溶於水。

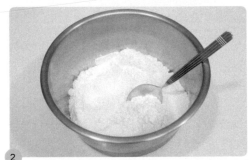

2 將麵粉與塔塔粉混合拌勻。

貼心小叮嚀

1.塔塔粉及食用色素可於食品材料店購得。(使用塔塔粉可增加黏土彈性)

2.如果不使用瓦斯爐或電磁爐加熱，以電鍋蒸熱也可以喔，外鍋約加半杯水。(加熱過程請注意安全)

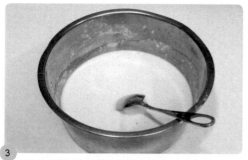

3 將食用油與步驟1的鹽水加入步驟2，攪拌均勻。

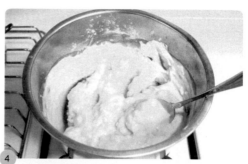

4 以小火加熱到黏稠狀即可。如果麵糰還有些濕，可放入電鍋蒸一下。

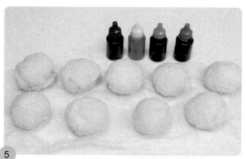

5 待麵糰溫度降低後，將做好的黏土麵團分為數小球。

6 將土稍壓平，中間壓出一凹面，滴入色素。

7 包覆起來，揉均勻(將色素包在土中間揉勻較不會弄髒手，較好操作)。

8 可依自己喜好，調出喜歡的顏色。

3.可用天然色素來取代食用色素，例如番茄汁、紅蘿蔔汁等。

4.製作好的黏土用保鮮膜包好，放入保鮮盒，再放入冰箱存放，可以增長保存期限喔！

簡單Q萌動物篇

Part i

1

愛冒險的熊熊貝卡

小玩偶

阿不里多鎮今年再度獲選為最幸福小鎮，居民感到幸福的指數趨近破百。阿不里多鎮是位於山腳下的一個鄉村小鎮，何以連續幾年都拿下最幸福城市冠軍呢？喜歡探險對周遭事物充滿熱情的熊熊貝卡，決定前往阿不里多鎮一窺究竟！

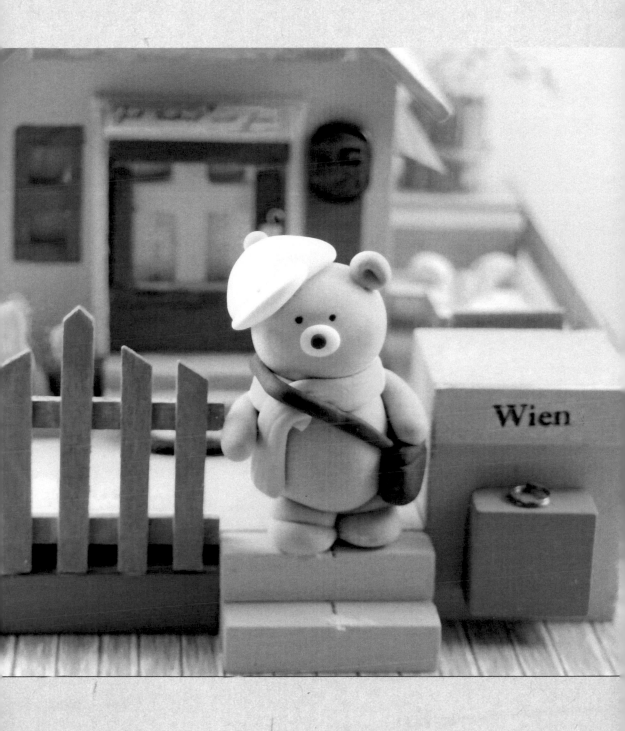

★身體

1. 搓一圓形做為熊的頭部。

2. 搓一胖橢圓一端稍壓平做為身體，並與頭部結合。

3. 搓一長條。

4. 用手將一端往上推，做出腳，做一對。

5. 搓一個小圓稍壓平，用工具刺一個小洞。

6. 做出兩個小耳朵。

7. 將耳朵和腳黏上。

★圍巾、旅行包和帽子

1. 搓一長條。

2. 稍壓平，並用工具(切棒)劃出紋路。

3. 用剪刀剪去頭尾。

4. 搓兩長條做為手部。

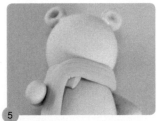

5. 將圍巾圍上，手貼上。

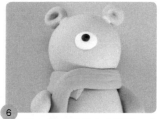

6 搓一圓壓平並在中間黏一小圓貼在臉上。

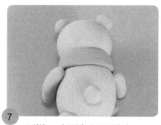

7 再搓一小圓為尾巴貼上。

8 搓一圓形。

9 用手指推成四方形，做成旅行包。

10 搓一細長條。

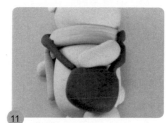

11 將步驟9、10貼上。

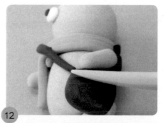

12 用工具(切棒)在旅行包上劃一線。

13 搓一圓並用工具(圓棒)刺一個小洞。

14 用手將洞擴大，做成帽子。

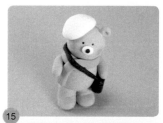

15 將帽子戴上，接著點上眼睛，抹上腮紅。

16 搓一圓壓平，用剪刀剪去一端，做成帽緣。

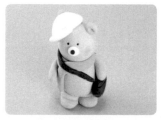

★ 將帽緣貼上，帽子上方黏上一小圓球就完成囉！

2

愛玩雪橇的企鵝先生
置物盤

當貝卡抵達鎮上時，他有些失望，這是一個再普通不過的小鎮了，比起他居住的城市，這裡顯得樸實簡單。走著走著突然被一個身影給吸引住了，只見一位企鵝先生恣意地划著雪橇，輕快自在「嘿！我好像沒有見過你，是來鎮上玩的嗎？」貝卡點點頭「您是第一次來我們阿不里多鎮嗎？」「走！我帶你好好逛逛！」於是熱心的企鵝先生帶著貝卡認識這個純樸小鎮。相較於城市裡人們互不關心的冷漠，貝卡開始喜歡這裡和善的人們。

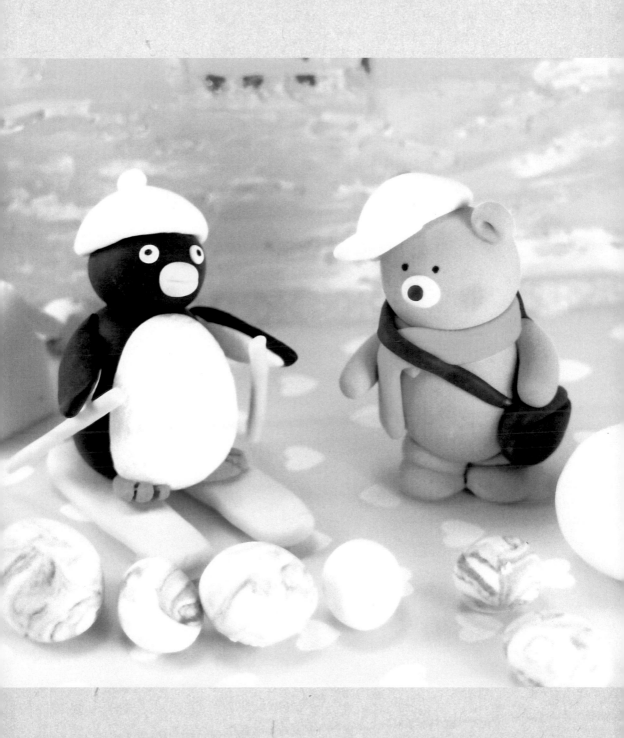

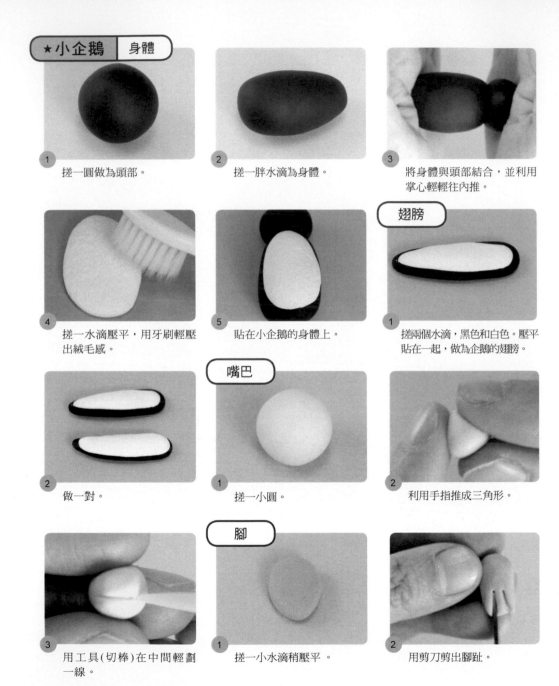

★小企鵝 | 身體

1. 搓一圓做為頭部。

2. 搓一胖水滴為身體。

3. 將身體與頭部結合，並利用掌心輕輕往內推。

4. 搓一水滴壓平，用牙刷輕壓出絨毛感。

5. 貼在小企鵝的身體上。

翅膀

1. 搓兩個水滴，黑色和白色。壓平貼在一起，做為企鵝的翅膀。

2. 做一對。

嘴巴

1. 搓一小圓。

2. 利用手指推成三角形。

腳

3. 用工具(切棒)在中間輕劃一線。

1. 搓一小水滴稍壓平。

2. 用剪刀剪出腳趾。

3　做一對。

組合

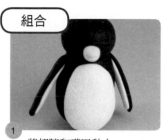

1　將翅膀和嘴巴黏上。

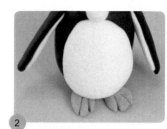

2　再將雙腳貼上。

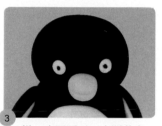

3　搓一小圓壓平，中間黏上一
小黑點做為眼睛。

帽子

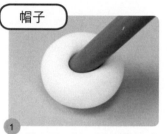

1　搓一圓，用工具(圓棒)在中
間刺一個洞。

2　用手指慢慢將洞挖大。

3　並用手將其修整磨圓。

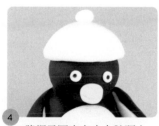

4　將帽子固定在小企鵝頭上，
並搓一小圓黏在帽子上。

雪橇

1　搓兩長條壓扁。

2　搓兩細長條。

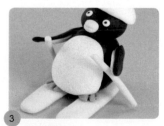

3　將雪橇貼上。

★置物盒

1 將白土加入一些藍土，稍微搓揉，不須完全混均勻。

2 用手指在中間壓一個洞。

3 利用手指將洞往外擴大。

4 用手將其修整磨圓。

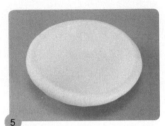

5 完成後如上圖。

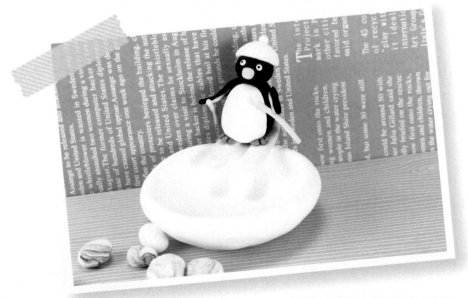

★ 將小企鵝固定在置物盒上就完成了！

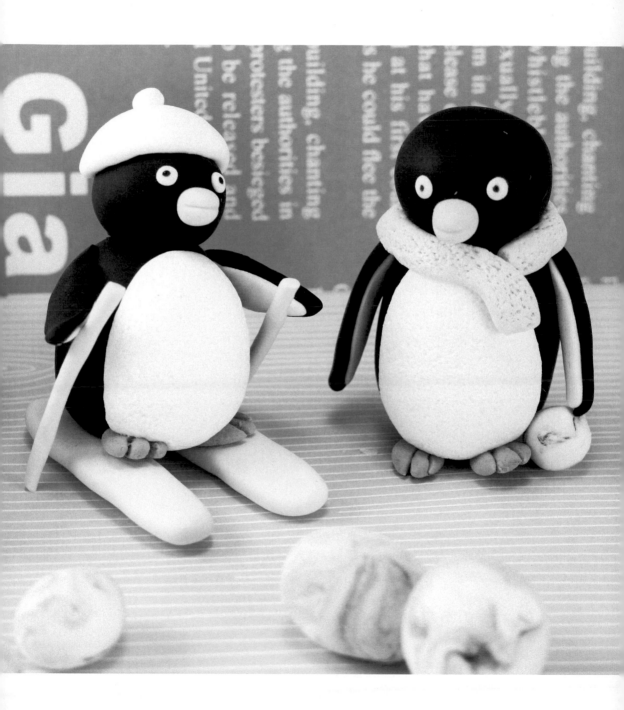

3

羊咩咩來曬太陽囉

擺飾

和企鵝先生道再見後，貝卡繼續他的旅程。
看到羊媽媽正帶著羊寶寶在曬太陽，青綠的
草原加上暖呼呼的陽光，真是舒服呀！「熊
熊先生，你好！要不要和我們一起曬曬太陽
呢？」貝卡放下旅行包，當他的腳輕觸到草
原時，有一種難以言喻的感覺從腳底竄到頭
頂，是原始的感覺，對！是原始大自然的呼
喚，是如此的美好！

★蛋糕盒

1 準備一蛋糕盒。

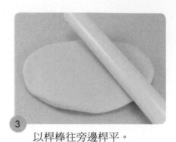

2 將土搓成一圓形。

3 以桿棒往旁邊桿平。

4 接著再上下桿平使其成一圓形。

5 在蛋糕盒上鋪一些不用的土，讓其凸起，狀似山丘，接著再以土包覆蛋糕盒。

6 剪去多餘的土。

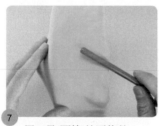

7 用工具(圓棒)抹平修整。

8 完成後如上圖。

★柵欄

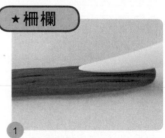

1 搓一長條土並用工具(切棒)切出紋路。

2 依上法做出一個較長的和四個小的長條形。

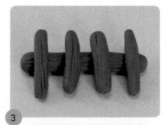

3 將步驟1和2結合做成柵欄。

★樹木

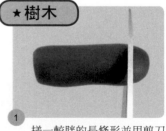

1 搓一較胖的長條形並用剪刀剪平頭尾。

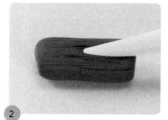

2　用工具在上面畫出樹紋。

3　搓一圓形，一端繼續搓使其成尖狀。

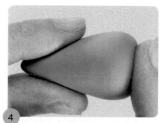

4　另外一端用手指稍微推平。

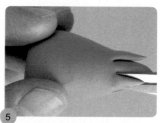

5　用剪刀剪出尖尖的三角形。

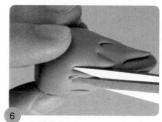

6　多剪幾下。

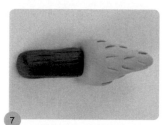

7　將步驟2和步驟6結合做成樹木。

★告示牌

8　依上述方法多做幾個大小高低不同的樹木。

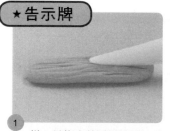

1　搓一長條土稍壓平並用工具(切棒)在上面輕劃紋路。

2　桿平一土並用剪刀剪出一長方形。

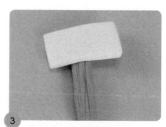

3　將步驟1和步驟2黏合。

4　在上面寫下自己喜歡的字，告示牌就完成囉。

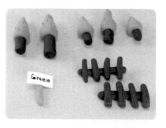

草原上的裝飾

★羊咩咩

1 搓一圓做為羊的頭部。

2 搓一橢圓做為身體。

3 將步驟1和步驟2結合。

4 搓四個小長條當做四肢。

5 用工具(圓棒)在身體的背後輕輕壓出四個小洞。

6 將四肢黏於步驟5的四個洞中。

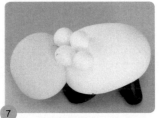

7 接著搓小圓球黏在身體上，依序從前面貼起。

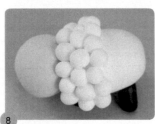

8 慢慢往後依序貼上。

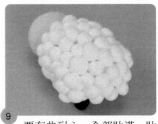

9 要有些耐心，全部貼滿，貼完就可以表現出羊咩咩身體毛茸茸的感覺。

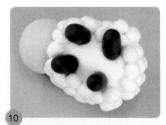

10 背面周圍也記得貼上小圓球喔。

11 搓一小水滴。

12 中間刺一小洞，做為耳朵。

13 做出兩個耳朵。

14 將耳朵貼於頭上兩側。

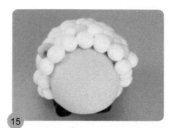

15 頭前方周圍再黏上小圓球。

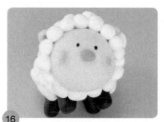

16 搓一小圓為鼻子貼上，再點上眼睛塗上腮紅。

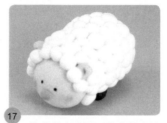

17 羊咩咩完成圖。依上述方法再多做幾隻羊咩咩。

貼心小叮嚀
家中不用的紙盒都可以拿來善加利用喔！

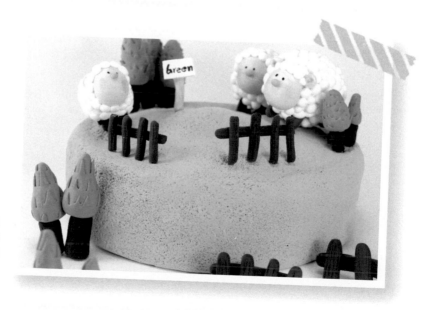

★ 最後將樹木、柵欄、告示牌、羊咩咩固定好，作品就完成囉！

4

美味的下午茶

Memo夾

貝卡和羊兒們有說有笑，羊媽媽和貝卡分享了她自己做的下午茶，新鮮漢堡配上熱咖啡，美味又健康呢！在草原上吃著新鮮手作餐點對貝卡來說真的是很難得的體驗。羊媽媽還教貝卡如何好好放鬆他緊繃的身體，如何冥思靜想讓身心愉悅呢！貝卡心想阿不里多鎮的人們就和暖呼呼的太陽一樣溫暖呢！

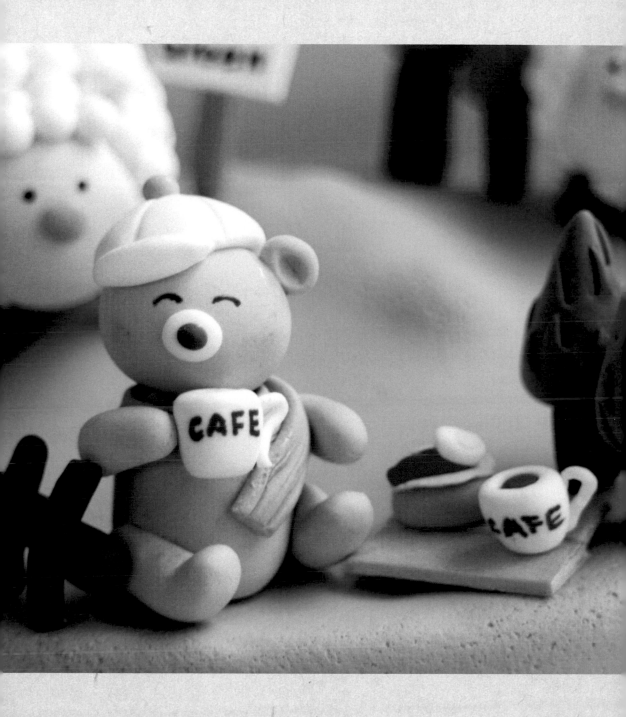

★切菜板

1 裁切一塊長形珍珠板。

2 桿平一土，包覆住珍珠板。

3 搓一長條，一端壓平。

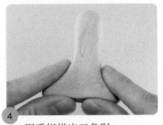

4 用手指推出三角形。

5 將步驟4黏在步驟2上，用工具(桿棒)桿平交接處。

6 用工具(切棒)劃出紋路。

★漢堡　麵包

7 用工具(圓棒)在把手壓出一個洞。

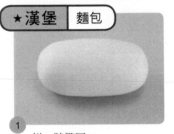

1 搓一胖橢圓。

2 用工具(切棒)在中間切開。

3 用壓克力上色。

青菜

1　搓一橢圓壓平。

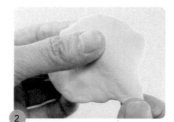

2　用手拉出不規則狀的邊。

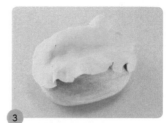

3　鋪在麵包中間。

熱狗

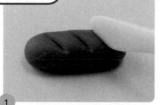

1　搓一橢圓,用工具(切棒)輕切三痕。

水煮蛋

1　搓一橢圓,一端搓稍微尖一點,做出蛋的形狀。

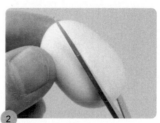

2　用剪刀將蛋剪一半。

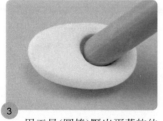

3　用工具(圓棒)壓出蛋黃的位置。

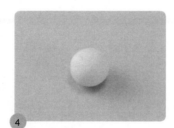

4　搓一小圓。

5　放入洞中並壓平。

組合

1　將熱狗和蛋放好,漢堡就完成囉!

★ 熱咖啡

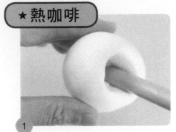

1. 搓一圓，用工具(圓棒)在中間刺一個洞。

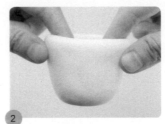

2. 用手指將洞挖大並往外擴。

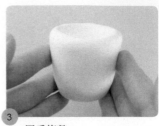

3. 用手修整。

4. 搓細長條黏在杯身做為把手。

5. 寫上字樣。

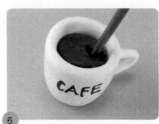

6. 搓一圓放入杯中，並用工具(圓棒)刺一個洞。

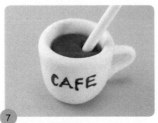

7. 搓一長條放入步驟6的洞中，做為吸管。

8. 用剪刀在吸管前端剪開，做為memo夾(等土乾些較好裁剪)。

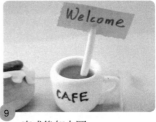

9. 完成後如上圖。

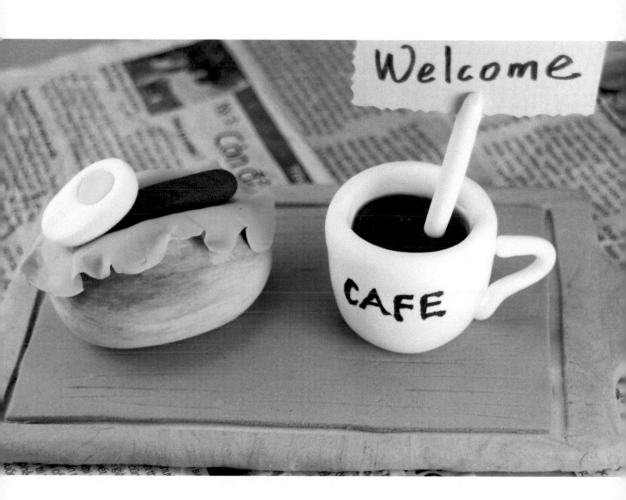

★ 最後將漢堡咖啡放上去,美味下午茶上桌囉!

5

躲在被窩的小河馬

音樂鈴

羊媽媽說不遠處有一位小河馬，是他們的好鄰居，可以和他要些山泉水喝，曬完太陽需要補充一下水分。小河馬慵懶的伸著懶腰，感覺像是剛剛醒來。貝卡正遲疑著該不該和他打招呼時，小河馬似乎已經察覺到貝卡的存在了「哈囉！朋友，要不要來杯水，我看你臉紅紅的好像很熱的樣子呢！」小河馬拿出一杯水遞給貝卡「這山泉水是大自然的禮物，你試試。」貝卡一喝熱氣全消，山泉水真是透心涼呀。小河馬說比起加工的飲料，自然的東西好喝健康多了。甘甜的味道讓貝卡忍不住多喝了好幾杯。

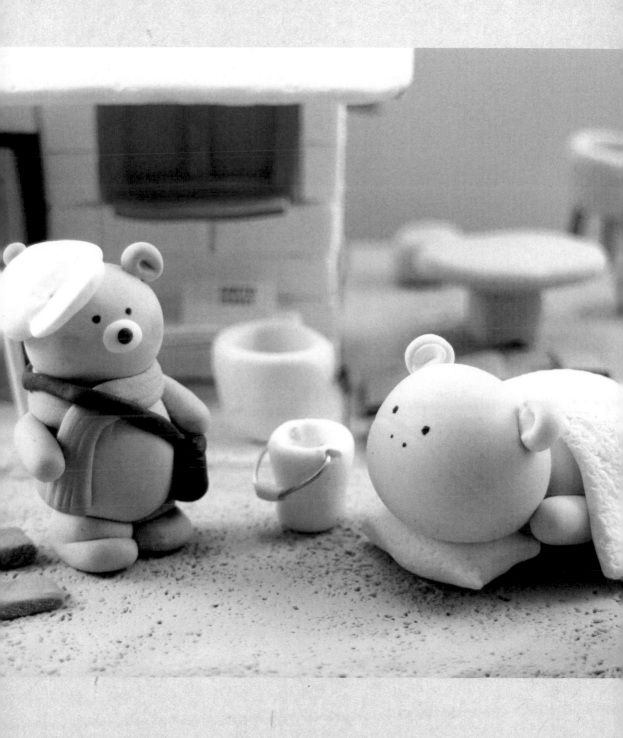

★ 音樂鈴

1 先將音樂鈴上下轉開。

2 搓一圓形。

3 用桿棒先桿成橢圓形。

4 再桿另外一個方向成圓形。

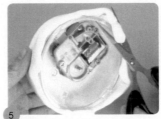

5 將土包覆住音樂鈴上層，剪去多餘的土並修整。

6 用牙刷輕壓。

7 搓一長條。

8 將長條土黏於下方轉盤。

9 用牙刷輕壓。

10 完成後如上圖。

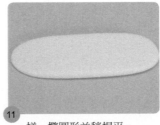

11 搓一橢圓形並稍桿平。

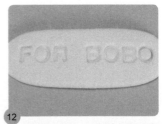

12 用點心模在上方壓出自己想寫的字。

13 準備兩支T字針， 並用工具
(尖嘴鉗)剪短些。

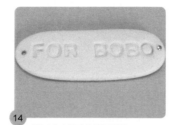

14 將T字針固定於兩側。

15 將步驟14黏於音樂盒上。

★小河馬 | **頭部**

1 搓一圓形。

2 在下方三分之一處以工具(切
棒)輕畫一條線。

3 搓兩個小圓做耳朵，在中間
以工具(圓棒)壓一下。

4 再搓兩小圓放入步驟3中。

5 用工具(圓棒)輕壓。

6 利用手指往內輕推成三角狀。

7 黏上耳朵。

身體

1 搓一個大橢圓形做為身體。

2 一端用手指往內推平。

頭部、身體組合

1 將身體平的那端與頭部結合。

2 做四個小橢圓球，兩個稍大當後腳，較小的兩個當前腳。

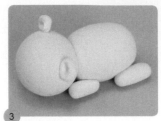

3 黏於身體上。

★棉被、枕頭和尾巴

1 搓一長條。

2 桿平。

3 用剪刀剪去頭尾，成一長方形。

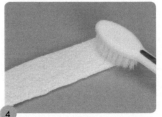

4 再以牙刷輕拍做成小毛毯。

5 土搓橢圓，用手指依序拉出四角為枕頭。

6 拉出四角後如上圖。

7 用牙刷輕壓出毛茸感。

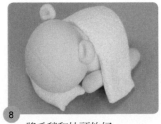

8 將毛毯和枕頭放好。

9 搓一細長條形。

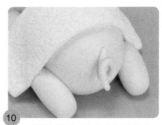

★最後步驟

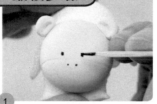

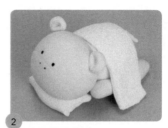

10　稍微彎曲黏在尾部做為
尾巴。

1　用牙籤沾壓克力點上眼睛和
鼻子。

2　小河馬就完成了。

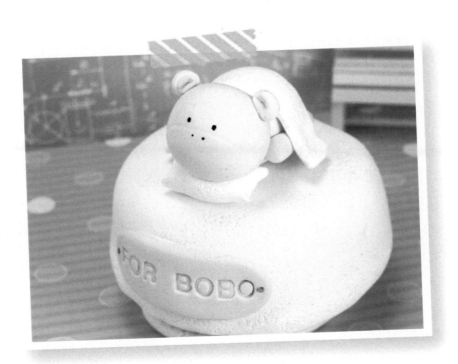

★　最後將小河馬固定在音樂鈴上。

6

親切有禮貌的
浣熊先生
茶壺置物盒

和小河馬道再見後，這時的貝卡有些累了，翻開地圖，看看有沒有可以休息的地方「咦！這裡有個阿不里多鎮遊客服務處，過去問問好了。」服務處的浣熊先生一看到貝卡立即走過來「先生您好！要不要來杯熱茶呢？」貝卡問道「請問鎮上有沒有可以休息的地方呢？」

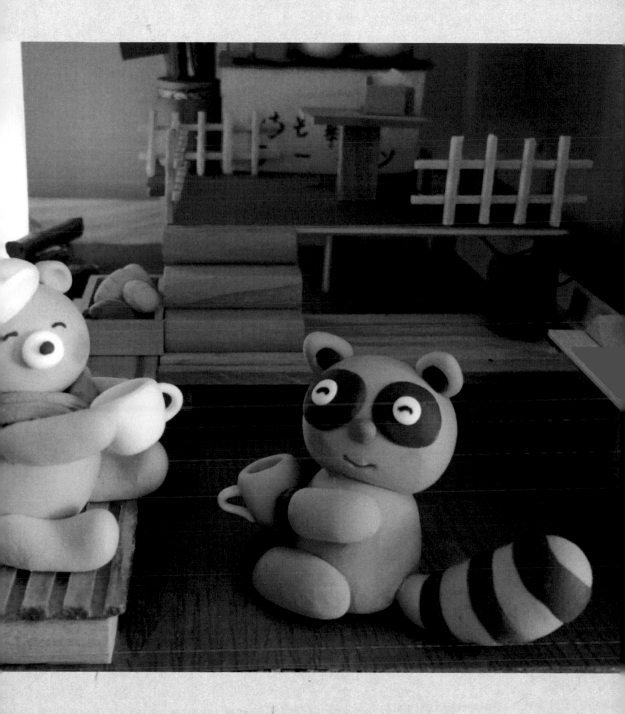

★小浣熊 | 頭、身體和耳朵

1. 搓一圓形做為浣熊的頭部。

2. 搓一胖橢圓做為身體，上端稍壓平，並與頭部結合。

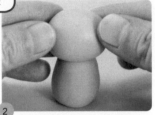

3. 搓一小水滴稍壓平，以工具(圓棒)壓一小洞。

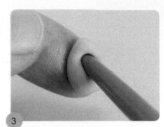

4. 中間放入一小咖啡土，並用工具(圓棒)壓平。

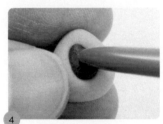

5. 做一對，將其黏在頭上。

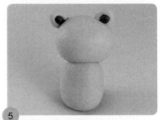

6. 搓兩小圓壓平黏在臉上。

手

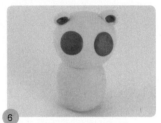

1. 搓兩個小長條。

2. 搓兩小圓壓平，用剪刀剪出手指。

3. 做出兩個。

4. 將步驟1與步驟3黏合。

5. 將手黏在身體兩側。

腳

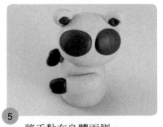

1. 搓一長條，前端黏上一咖啡土。

2 將咖啡土前端稍壓平,做一對。

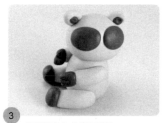

3 將腳黏在身體兩側。

1 搓一胖水滴。

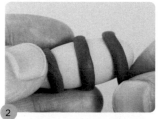

2 土搓細長條一圈一圈繞在尾巴上。

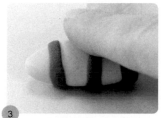

3 用手輕輕滾平。

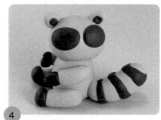

4 將尾巴黏上。

眼睛、嘴巴和鼻子

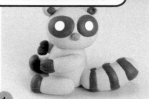

1 搓兩個小白圓土壓平貼上,並搓一小圓為鼻子貼上。

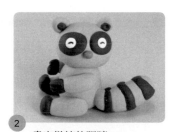

2 畫出微笑的眼睛。

3 用工具(切棒)劃出微笑。

4 在嘴巴兩側壓出兩個洞,並抹上腮紅。

茶杯

1 搓一小圓,以工具(圓棒)壓一個洞,並將洞挖深做出杯子。

2 接著搓細長條黏在杯身,做為把手。

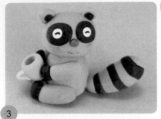

3 將杯子黏在小浣熊兩隻手的中間。

1 搓一圓形。

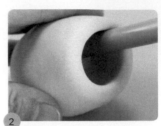

2 用工具(圓棒)刺一個洞，洞挖深一點(可以放置小東西)。

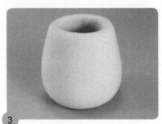

3 做出一個容器。

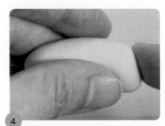

4 搓一水滴狀，較粗的那端用手推平。

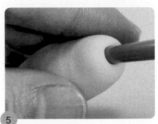

5 在較尖的那端用工具(圓棒)刺一個小洞。

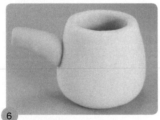

6 將壺嘴稍彎曲黏在壺身。

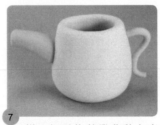

7 搓一細長條稍彎曲黏在壺身，並剪去多餘的部分。

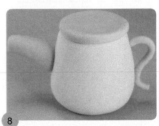

8 搓一圓形壓平做為蓋子蓋上。

9 搓一圓壓平，用工具(切棒)在上端切一痕。

10 用手拉出心形。

11 塑成心形，黏在壺身上。

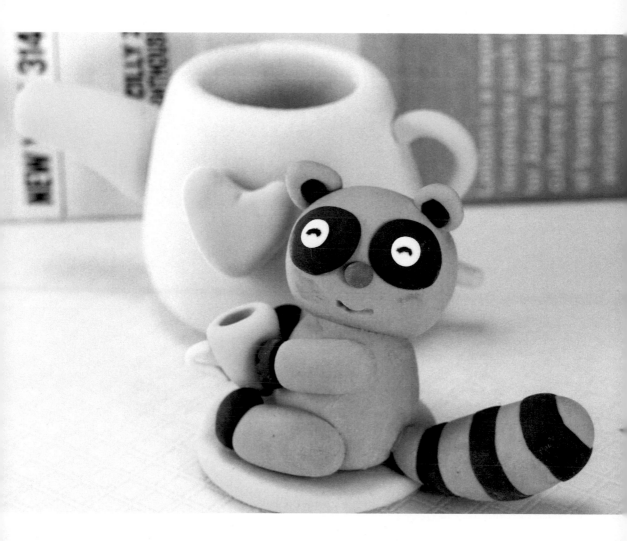

★ 作品完成後，記得茶壺蓋子不要和茶壺黏合，蓋子才能隨意開合喔！

7

創意十足的兔爸爸

筆座

「有啊！離這裡大約一百公里遠有一間旅店，是一對兔子夫婦開的。特別的是，旅店是兔爸爸自己親手設計建造的，他運用很多環保的概念結合創意，將很多廢棄物搖身一變為實用的東西，真的很厲害呢！」「有時候兔爸爸也會在鎮上教一些有興趣的孩子們動手做做一些簡單有趣的木作呢！」

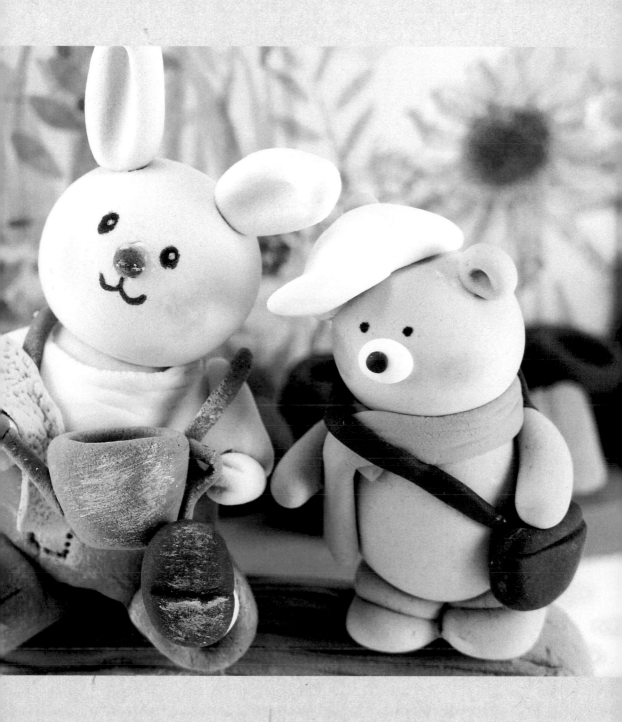

★兔爸爸　頭		身體

1　搓一圓形做為頭部。

2　搓一胖橢圓做為身體，上端稍壓平，並與頭部結合。

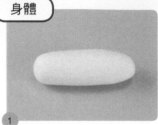

1　搓一長條土。

2　桿平後剪出一個長方形。

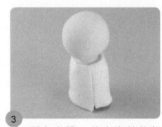

3　圍在身體，剪去多餘的部分。

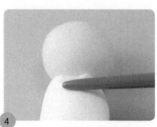

4　用工具(圓棒)抹平交接處。

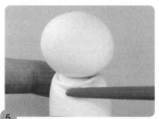

5　用工具(圓棒)輕壓出衣領皺褶。

6　桿平一土，剪出一個長方形。

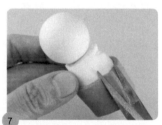

7　圍在下方，剪去多餘的部分。

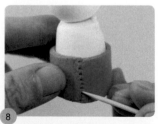

8　用牙籤在交接處刺出一排洞。

9　搓兩橢圓黏在身體下方。

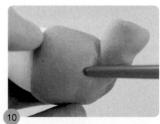

10　用工具(圓棒)抹平交接處，並加以修整。

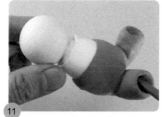

11 用工具(圓棒)刺出褲管洞口。

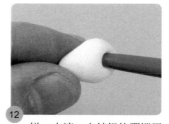

12 搓一水滴，在較粗的那端用工具(圓棒)刺出袖口。

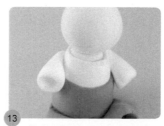

13 做出兩個袖子，黏在身體兩側。

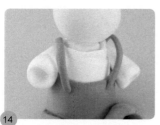

14 搓細長條做為吊帶黏上。

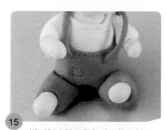

15 搓兩個小橢圓做為手，放入袖口，再搓兩個稍大於手的橢圓土，放入褲管，並用牙籤刺出口袋的形狀。

耳朵、鼻子

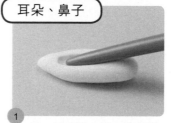

1 搓一長水滴，用工具(圓棒)在中尖輕壓一下。

2 做出一對耳朵。

3 將耳朵黏上，並做出自然垂擺狀。

4 搓一小圓為鼻子貼上。

鞋子

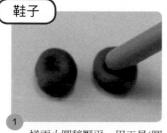

1 搓兩小圓稍壓平，用工具(圓棒)稍壓一下。

2 背面三分之一處用工具(切棒)劃出一線。

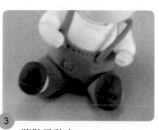

3 將鞋子黏上。

最後步驟

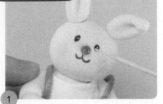

1. 畫出五官，抹上腮紅，並用白色壓克力在眼睛中間點一下。

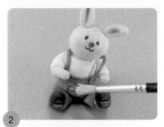

2. 用白色壓克力乾刷局部。

桿平一土剪出長方形。

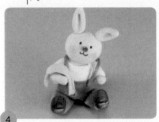

4. 用牙刷輕壓出絨毛感，再稍微扭出自然線條，放在兔子手上。

★澆水壺

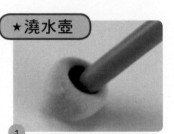

1. 搓一圓並用工具(圓棒)刺一個洞。

2. 搓一細長條繞貼在壺旁，並剪去多餘的土。

3. 搓一長條和一小圓結合成壺嘴。

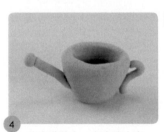

4. 將壺嘴黏上，完成澆水壺。

★樹木筆座

1. 搓一胖橢圓，前後稍推平，並用工具(切棒)劃出深淺不一的紋路。

2. 等土稍乾些，用工具(圓棒)刺出兩個洞，做為筆插。

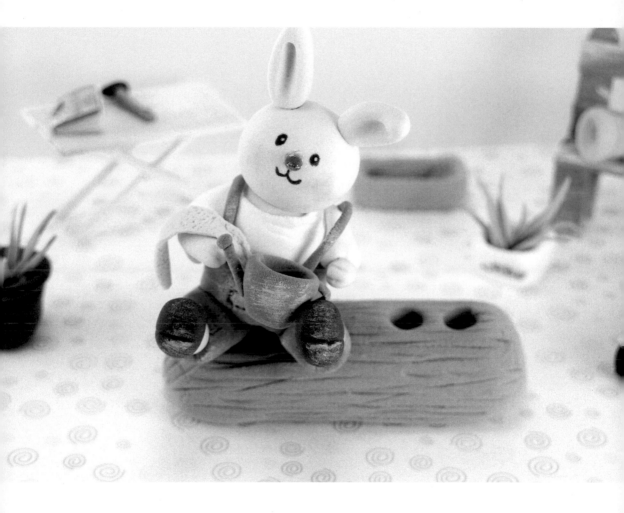

★ 將兔爸爸固定在筆插上，就完成了！

8

和藹可親的兔媽媽

筆筒

「而旅店的客房都是兔媽媽親自一手打理
的，每間客房都有不同的風格喔！說到兔媽
媽親切和善的態度更是讓你像回到家一般的
溫暖貼心呢！絕對是鎮上很值得推薦的旅
店，您可以過去看看。」「真的嗎？真想
過去瞧瞧呢，謝謝您的建議！也謝謝您的
茶！」。

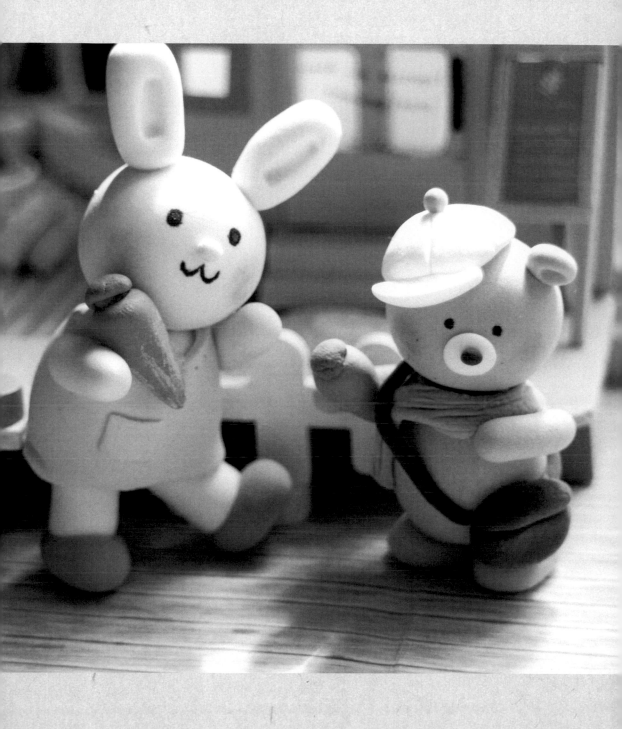

★兔媽媽 | 頭、身體

1 搓一圓形做為頭部。

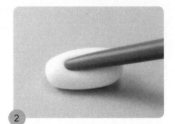

2 搓一水滴做為耳朵，用工具（圓棒）壓一下。

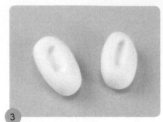

3 做出一對耳朵。

衣服

4 黏在頭上。

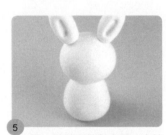

5 搓一胖橢圓做為身體，上端稍壓平，並與頭部結合。

1 搓一長條土桿平。

2 剪出一個長方形，並在中間剪出領口。

3 圍在身體，剪去多餘的部分。

4 用工具（圓棒）抹平交接處。

腳

5 利用剩下的黃土，剪出一個小方形做為口袋貼上。

1 搓兩長條為腳。

2 搓兩小橢圓。

3 用工具(圓棒)在靠後側壓出一個洞。

4 做出一雙鞋。

5 將步驟1放入鞋洞裡。

6 將腳黏上。

最後步驟

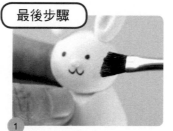

1 搓一小圓為鼻子貼上,畫出眼睛、嘴巴,抹上腮紅。

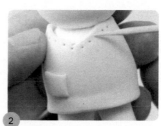

2 用牙籤在領口刺出點點。

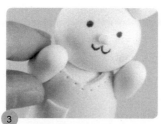

3 搓兩長條為手黏上。

★紅蘿蔔

1 搓幾個小水滴,前端稍推平。

2 用工具(切棒)劃出紋路。

★小竹籃

3 前端黏上綠土。

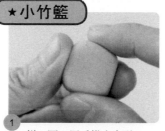

1 搓一圓,用手推出方形。

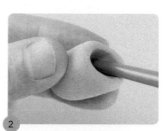

2 用工具(圓棒)刺出洞。

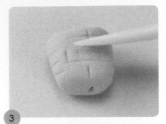

③ 用工具(切棒)畫出交叉線。

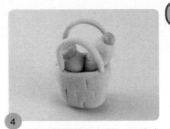

④ 將紅蘿蔔放入竹籃，並將土搓細長條為帶子黏上。

① 準備一個塑膠杯，若太高可剪短些。

② 土桿平，包覆住杯身，並剪去多於的土。

③ 用工具(圓棒)桿平修整交接處。

④ 利用筆尾端壓出花紋。

⑤ 搓一細長條。

⑥ 繞貼在上面，並用工具(切棒)劃出紋路。

⑦ 搓一圓壓平，要有些厚度，用工具(切棒)在周圍輕切出紋路。

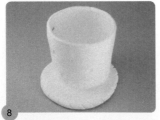

⑧ 將筆筒固定在步驟7的底座上，記得筆筒要固定在底座的邊。

⑨ 最後再做兩個大紅蘿蔔黏在筆筒上方。

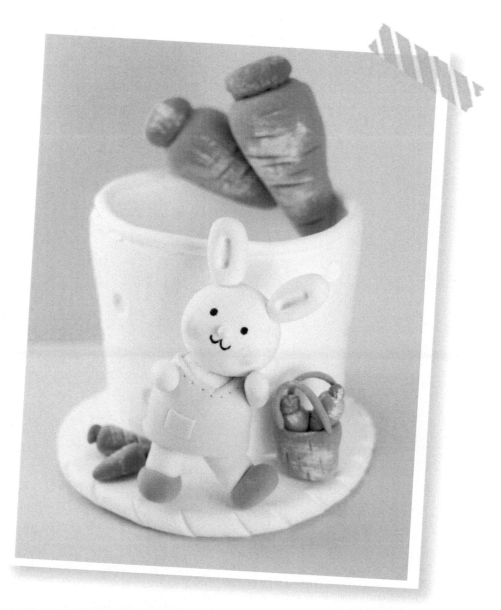

★ 最後將小白兔、竹籃、紅蘿蔔放在筆筒前
　方，兔媽媽筆筒就完成囉！

實用小物篇

Part ii

9

載滿童年回憶的
旋轉木馬

旋轉音樂鈴

走著走著，突然耳邊傳來小朋友的歡笑聲，
「哇！是旋轉木馬耶！」小孩大人們坐在木
馬上，開心的說說笑笑著，貝卡回想起上次
坐旋轉木馬是他幼稚園的時候了，跳上旋轉
木馬，貝卡彷彿跌入時空走廊，兒時的美好
回憶都回來了。城市裡要到遊樂園才有可能
看到旋轉木馬，但阿不里多鎮卻提供給居民
作為休息遊樂之用，這小鎮真是特別呀！

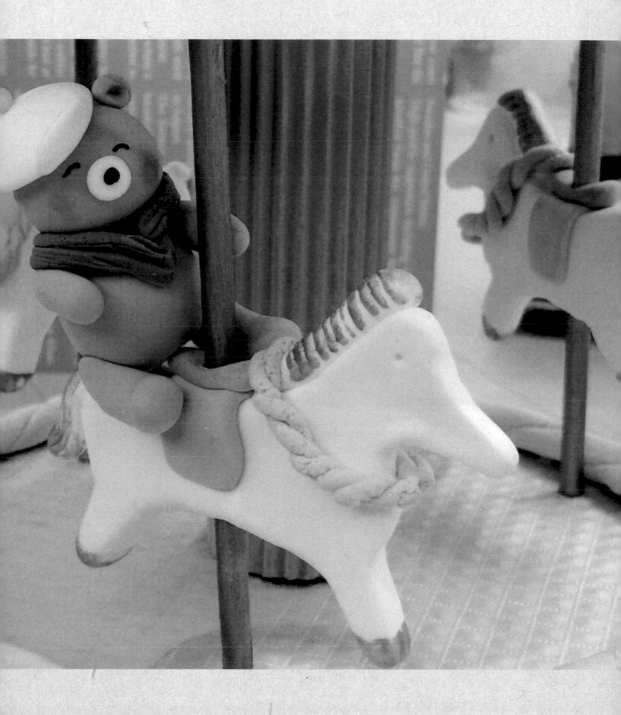

★旋轉木馬基本主體

1 裁剪一圓形紙貼於紙盒上方。

2 將瓦楞紙捲起來黏合做為支柱。

3 將步驟2的支柱固定黏合在中央，並在紙盒下方貼上書面紙。

4 蓋子周圍也貼上書面紙。

5 裁剪一圓形大於蓋子面積，並剪下一小弧形。

6 捲起來黏合做為主體上方的裝飾，並在上方黏上一圓球。

★木馬

1 搓一橢圓，稍壓平。

2 先約略拉出頭和嘴巴的位置。

3 再拉出 兩隻腳的位置。

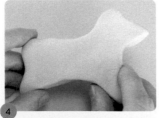

4 拉出馬的大略身形，拉的過程土會有些乾，可抹些水修平。

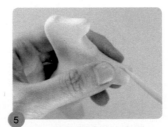

5 用工具(切棒)劃出左右腳。

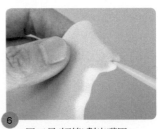

6 用工具(切棒)劃出嘴巴。

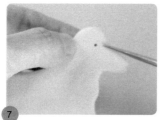

7　點出眼睛。

8　搓一長條，用工具(切棒)切出紋路。

9　黏在頭上做為鬃毛。

10　搓一長條，捏出弧度。

11　用工具(切棒)切出紋路。

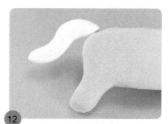

12　黏在尾部做為尾巴。

13　桿平一土，剪出長方形。

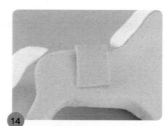

14　貼在背上。

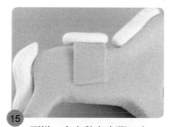

15　再搓一小土黏在步驟14上。

16　土搓細長條，相互交叉。

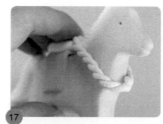

17　套在脖子上。

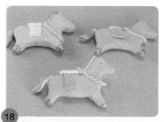

18　依上法做出三隻馬，並在局部塗上金色壓克力。

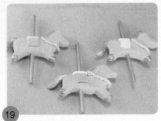

19 木棒塗上金色壓克力，插入馬中。

1 搓三個橢圓，上下輕推成圓柱體。

2 將步驟1的圓柱體等距固定在上蓋內側，並將做好的木馬插入。

3 搓一細長條，相互交錯。

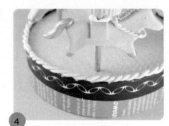

4 繞貼於底座周圍。

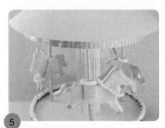

5 組合起來就完成了。

6 最後將音樂鈴黏於底座內側中間位置。

貼心小叮嚀

1.若要有燈光效果，可於上層蓋子內側貼上LED燈喔！

2.不同的配色，營造出來的感覺也不同，您也來試試 ！

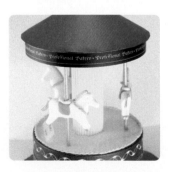

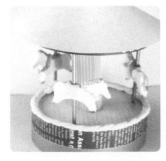

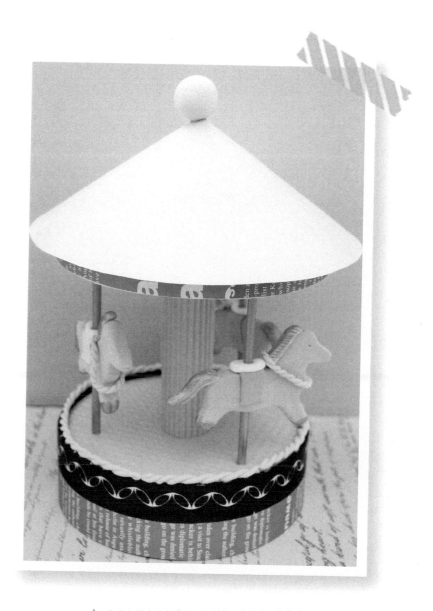

★ 旋轉音樂木馬完成了！可以將貝卡放在馬背上唷！

10

傳遞幸福味的
起司蛋糕專賣店

壁掛

「嗯……這是什麼味道呢？好香喔！」循著
味道，貝卡來到一間店，這是一間起司蛋糕
專賣店，店裡只賣單一口味的蛋糕。蛋糕沒
有華麗的裝飾，簡單造型散發出濃濃的起司
香，入口即化，整個香味在舌間化開，幸福
感通遍全身。

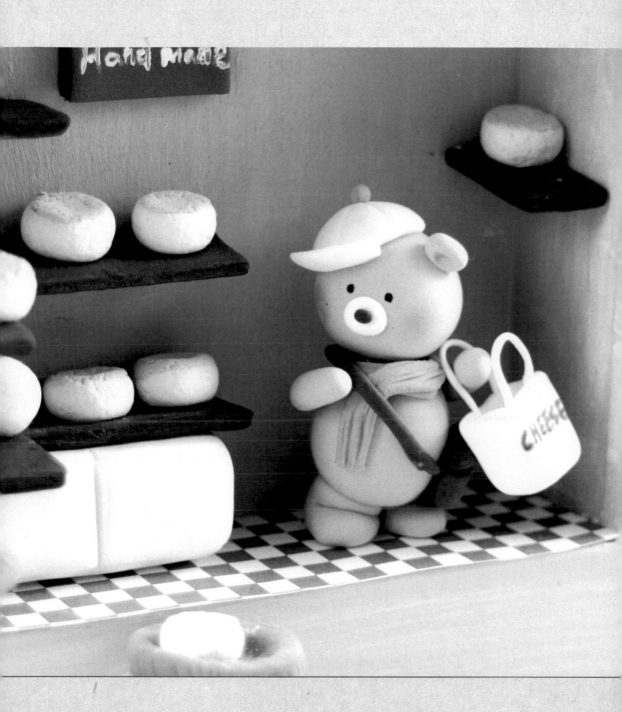

★木盒

1 準備一方形木盒內外層分別塗上淺綠色和淺膚色壓克力。

2 裁剪自己喜歡的紙，貼在木盒下方。

★店裡基本擺設

1 土桿平剪下長短不一的長方形，做為層板。

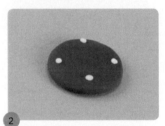

2 搓一圓壓平，貼上小圓點。

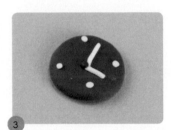

3 搓二長條和一小圓為指針貼上。

4 土桿平剪下一長方形，用牙籤沾壓克力寫上字。

5 搓一長橢圓。

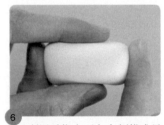

6 利用手指上下左右輕推成長方體。

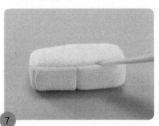

7 用工具(切棒)劃出櫃子的形狀。

8 將層板、時鐘、字板和櫃子放好。

★起司蛋糕

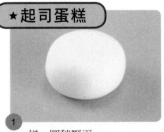

1 搓一圓稍壓平。

2 搓一圓稍小於步驟1，壓薄一點。

③ 黏於步驟1上，並用牙刷輕壓。

④ 在上面灑些痱子粉，依此法做出十二個蛋糕。

★小桌子

① 搓一圓壓平。

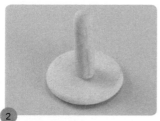

② 搓一長條黏上。

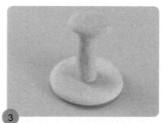

③ 再搓一小圓壓平黏在步驟2上。

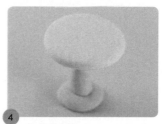

④ 完成小桌子。

★小餐櫃

① 搓一長橢圓，並用手指推成長方體。

② 用工具(切棒)劃出櫃子的形狀。

③ 土桿平剪下一長方形和二個小長方形，組合起來。

④ 剪下一小段鋁線固定在步驟3上。

⑤ 將步驟2和步驟4組合起來完成小餐櫃。

⑥ 準備幾條束口帶。

7 裁剪束口帶彎折做成麵包夾。

8 放在架上。

★餐盤

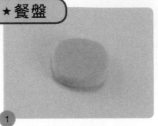

1 搓一圓用手指推成方形。

2 用工具(圓棒)挖出凹槽。

3 用工具(切棒)在四周切出紋路。

4 完成餐盤。

★小提袋

1 搓一圓用手指推成方形。

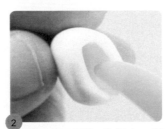

2 用工具(切棒)先切出一個口。

3 再用工具(圓棒)將洞挖深。

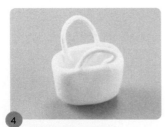

4 搓細長條為提把黏上。

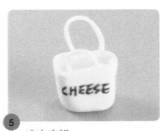

5 寫上字樣。

★招牌

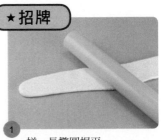

1 搓一長橢圓桿平。

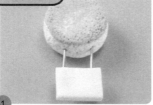

★ 掛牌

2 土搓細長條，繞出字樣貼上。

1 做出一個較大的起司蛋糕，再
桿平一土剪下一長方形，並用
鋁線固定住。

2 寫上字。

★ 最後步驟

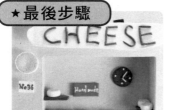

1 將招牌和掛牌貼好。

2 將餐櫃、小桌子、提袋、餐
盤和蛋糕放好，起司蛋糕店
就完成囉。

★ 起司蛋糕店完成了！歡迎光臨！

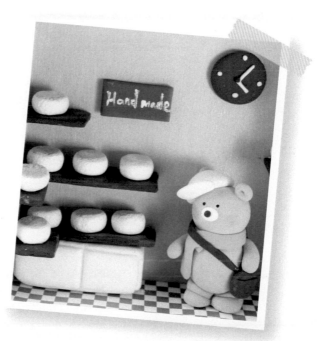

11

蛋糕師傅~~
只給客人最好的
收藏盒

「哇！這是我吃過最好吃的蛋糕了，老闆請給我一盒」「好的！沒問題！您是鎮外的客人吧，特別優待您，買一盒送一盒喔！」「還有什麼可以為您服務的請不要客氣喔！」「謝謝老闆，你們人真好！我得趕路了，真的很謝謝您呀！」

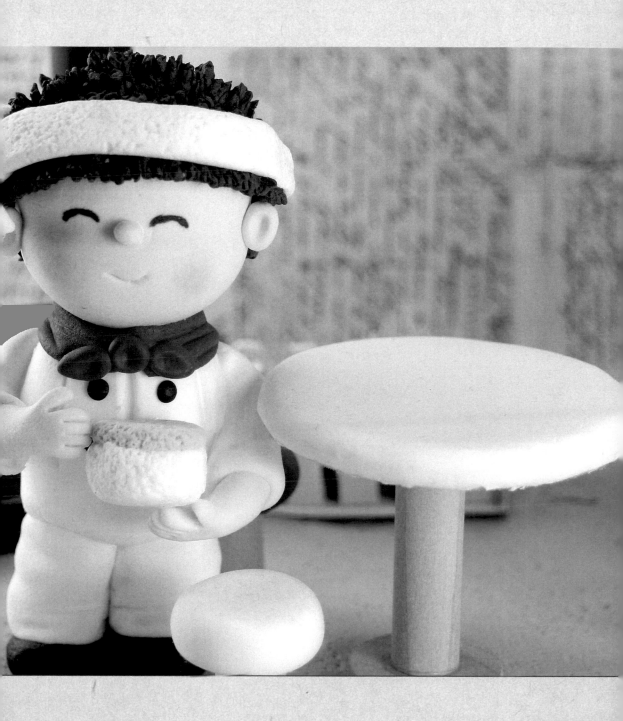

★ 蛋糕盒

1　準備一圓形紙盒。

2　搓一長條土桿平。

3　鋪在蛋糕盒蓋子的外圍，剪去多餘的土，並加以修整磨平。

4　以牙刷輕壓。

5　搓一圓桿平。

6　鋪在上面，以牙刷輕壓再灑些排子粉，使其狀似糖粉的感覺。

7　搓一細長條，桿平後鋪在下層盒身，剪去多餘的土。

8　以工具(圓棒)抹平交接處，並以牙刷輕壓。

9　完成後如圖。

★ 蛋糕師傅　頭部

1　搓一圓，在二分之一處以工具(圓棒)輕壓。

2　用工具(切棒)劃出嘴形。

3　搓一小圓，用工具(圓棒)壓出耳洞，做出耳朵。

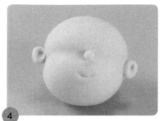

4 黏上耳朵和鼻子。

身體

1 土搓胖水滴，用手指推出腰身。

2 土搓長條桿平，包覆住身體，剪去多餘的部分，並抹平修整。

3 用工具(切棒)劃出線。

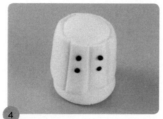

4 搓小圓點貼上。

5 搓兩長條，尾端用工具(圓棒)刺一個洞。

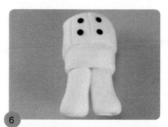

6 黏上雙腳。

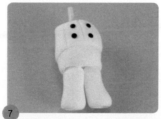

7 裁剪一竹筷，用來固定頭部與身體。

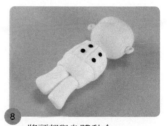

8 將頭部與身體黏合。

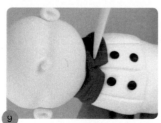

9 搓一細長條壓半，圍在脖子上，並用工具(切棒)劃出紋路。

10 搓一圓和兩個小水滴，組合成蝴蝶結，並用工具(圓棒)壓一下。

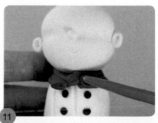

11 將蝴蝶結貼上，並用工具(圓棒)修整一下。

手部

① 搓一小水滴，較寬的那端用工具(圓棒)刺一個洞，做為袖口。

② 搓一小長條，一端用手稍壓平。

③ 以剪刀約略剪出手指。

④ 再用工具(切棒)明顯修出手指的感覺。

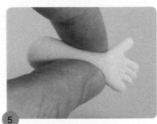

⑤ 用手指輕捏出手腕。

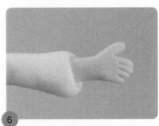

⑥ 將手放入袖口。

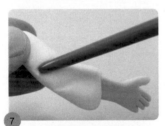

⑦ 用工具(圓棒)壓出皺摺感。

⑧ 將做好的雙手黏上，要注意大拇指的位置喔。

頭髮

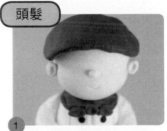

① 搓一橢圓土稍壓平，貼在前方。

② 後面也貼上一片。

③ 用工具(圓棒)抹平交接處。

④ 用剪刀垂直往下剪，剪出刺刺的感覺。

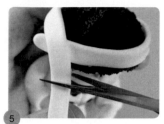

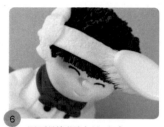

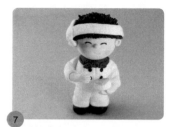

5 搓一細長條壓平,圍在頭上,剪去多餘的土。

6 用牙刷輕壓出絨毛感。

7 最後畫上眼睛,並做一個小的起士蛋糕放在手上!

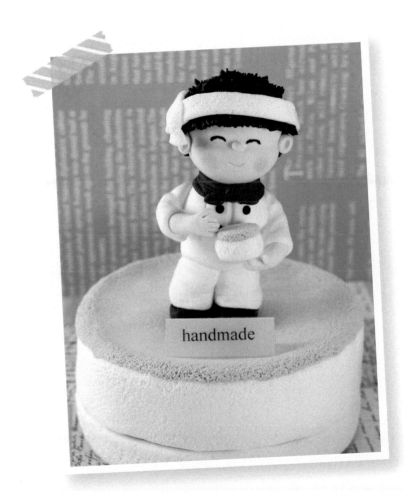

handmade

★ 可愛的起司蛋糕盒完成囉!

12

熊熊貝卡
搭小飛機起飛囉

名片書卡座

純樸的小鎮在入夜之後，似乎顯得寧靜許
多，真的好想繼續感受一下這迷人小鎮的夜
晚風貌啊！但這裡的路況對貝卡來說畢竟是
陌生的，得加快腳步了啊！貝卡駕著他的小
飛機，循著地圖，憑著他優越的駕駛技術及
還不錯的方向感，終於在天色已暗之際順利
找到了幸福旅店。

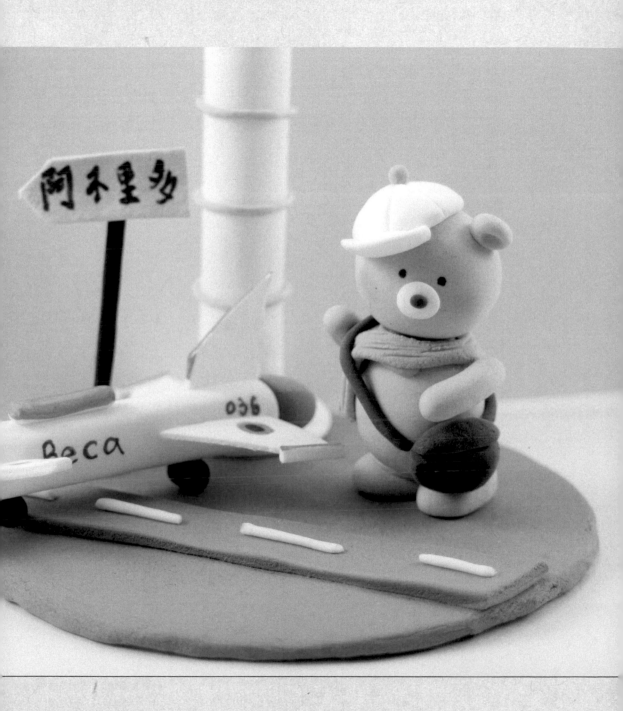

★ 紙板裝飾

1　準備一圓形紙板，直徑約10公分。

2　搓一圓形。

3　用桿棒桿成圓形。

4　將土包覆住紙板，剪去多餘的土並修整。

5　完成後如上圖。

★ 跑道

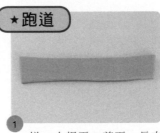

1　搓一土桿平，剪下一長方形，兩側往上斜剪。

2　黏於紙板上。

3　搓一細長條，用工具(切棒)切出四小段。

4　黏於跑道上。

★ 指示牌

1　準備一枝牙籤，剪去尖處，再搓一細長條，包覆住牙籤。

2　用手輕輕滾壓。

3　搓一小圓輕壓平，並將步驟2插入固定。

4 將土桿平後剪下一箭形，寫下地名，黏於步驟3上。

1 先搓一長條。

2 在一端用手指壓出斜角，並用手壓出機身的線條。

3 另一端往內推平。

4 搓一小長條黏於機身上。

5 搓一小圓，用手指推出三角狀。

6 黏於後側。

7 將土桿平，待乾後描出機翼形狀。

8 描出前機翼。

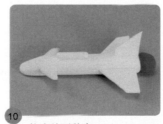

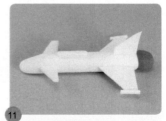

9 描出尾翼。

10 依序剪下黏合。

11 利用前步驟剩下的土，剪下兩個小長條，黏於機翼兩側。

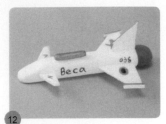

12　為飛機設計圖樣。

13　搓三個小圓稍壓平為輪子。

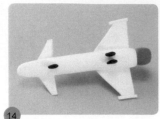

14　黏於下方。

★ 燈

1　裁剪一粗吸管，並搓一長條土。

2　將土桿平，包覆住吸管。

3　用手輕輕滾壓。

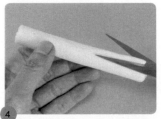

4　剪去多餘的土，並用手將其修整抹平，若土有些乾，可沾些水抹平。

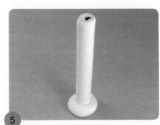

5　搓一小圓稍壓平，將燈柱插入。

6　搓一圓。

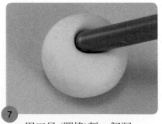

7　用工具(圓棒)刺一個洞。

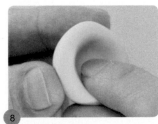

8　用手將洞擴大。

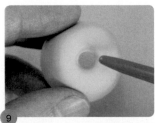

9　上端用工具(圓棒)刺出一個小圓洞。

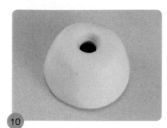
⑩ 完成後如上圖。

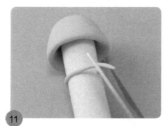
⑪ 搓一細長條，圍於燈柱上。

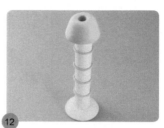
⑫ 圍出四圈，如上圖。

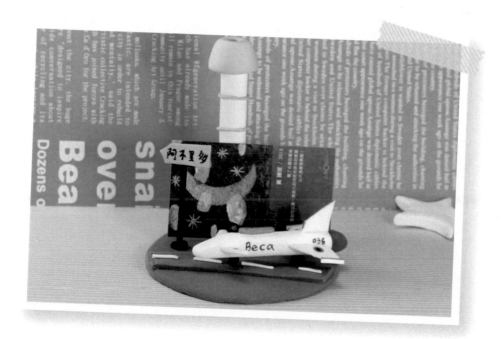

★ 將燈和告示牌固定，就完成了！準備好了嗎？飛機要起飛囉！

貼心小叮嚀
注意燈座和告示牌之間留約1公分的距離。這個作品可以放置名片或小書卡喔！

進階場景篇

Part iii

13

兔爸爸與兔媽媽的
幸福旅店

擺飾

「啊！那兒應該就是了。」那是一間可愛
溫暖的小木屋，屋頂上有一個可愛的兔子
標誌，屋外有一些自製的瓶瓶罐罐與手工椅
子，看得出來主人的用心與巧思。兔爸爸兔
媽媽看到貝卡立即上前「朋友您好！歡迎來
到幸福旅店」兔爸爸張開雙手歡迎貝卡，他
們熱情的招呼著貝卡。

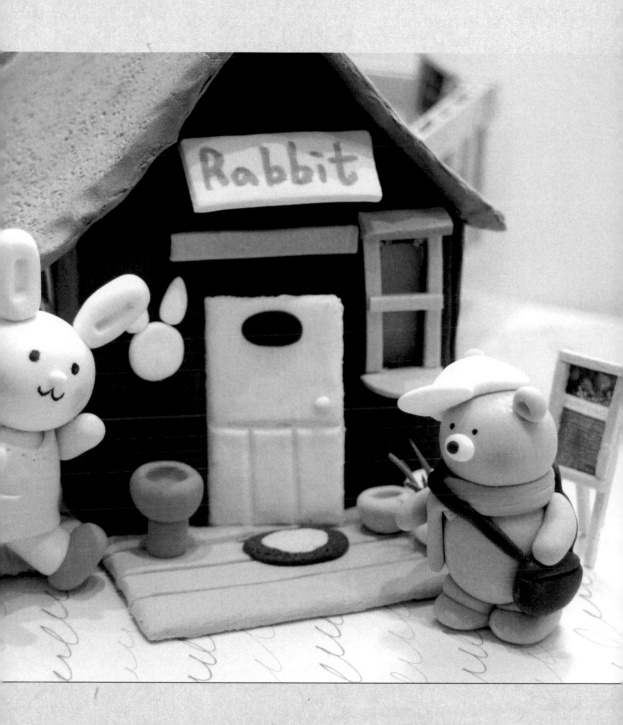

 ★小木屋

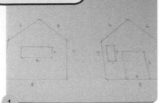

1 準備厚紙板，描出房屋形狀A。(房屋尺寸可參考圖例)

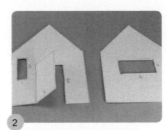

2 剪下並切割出窗戶和門。

3 描出房屋形狀B。

4 剪下並切割出窗戶。

5 描出屋頂形狀C。

6 剪下屋頂形狀。

7 將咖啡土桿平，包覆住紙板並加以修整。

8 用工具(切棒)切出窗戶。

9 四面牆包覆後如圖。

10 桿平綠土，包覆住屋頂並加以修整。

11 周圍用手拉出鬚狀。

12 用牙刷輕壓。

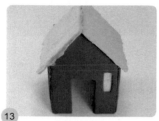

13 將房屋組合固定，並裁剪霧面紙從裡面將窗戶貼上。

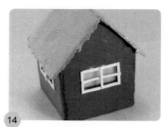

14 土桿平剪下條狀，貼在窗戶四周。

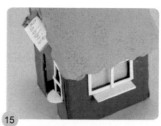

15 土桿平剪下窗台貼上。

16 土桿平剪下一長方形，寫下旅店名字。

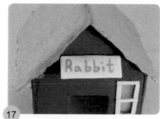

17 將招牌貼上。

18 描出門的大小，約2.7公分*4.5公分。

19 用土包覆住，用工具(切棒)切出造型，並貼上一小圓球為門把。

20 裁剪兩片厚紙板，約8公分*4公分及9公分*4公分。

21 用土包覆住，並用工具(切棒)切出橫條。

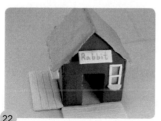

22 固定於房子兩側。

★房屋裝飾 | 兔子造型

1 土搓圓稍壓平。

2 搓兩個小水滴，稍壓平，組合成兔子造型。

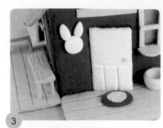

3 黏於牆壁及屋頂。

瓶罐

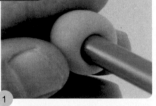

1 土搓橢圓，一端以工具(圓棒)刺一洞，慢慢挖深做成瓶罐。

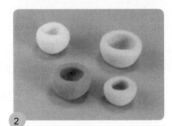

2 做出幾個顏色大小不同的瓶罐。

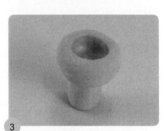

3 搓一胖橢圓，兩端壓平，上端黏上瓶罐。

4 土搓圓桿平，用剪刀剪出細細的三角形。

5 搓一小圓，將步驟4的三角形插在土中。

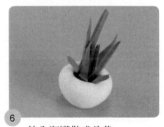

6 放入瓶罐做成盆栽。

椅子

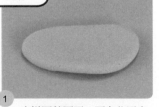

1 土搓圓稍壓平，要有些厚度。

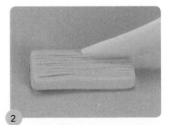

2 用剪刀剪出長方形，並用工具(切棒)切出木紋。

3 土搓細長條，待乾時切出四等份。

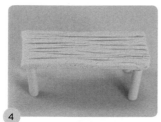

4 黏在步驟2的四角，做成椅子。

踏墊

1 兩個大小橢圓土壓平重疊。

2 用牙刷輕壓出絨毛狀。

看板

1 裁剪木棒，做成小木框。

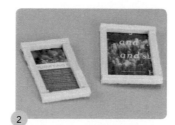

2 剪下自己喜歡的圖片，黏於木框上。

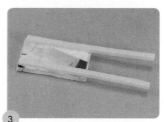

3 將小木棒黏於背面兩側。

4 木棒兩側剪出斜角。

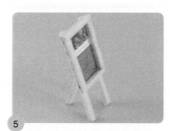

5 黏在木框中間，完成看板1。

6 土桿平剪下一方形，剪下自己喜歡的圖片，黏於方形土上。

7 裁剪小木棒黏於背面。

8 完成看板2。

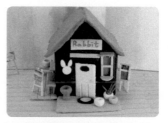

★ 最後將做好的黏土擺好，兔爸爸兔媽媽的幸福旅店就完成囉！

14

旅店客房的床軟軟的好舒服唷

壁掛擺飾

享用完兔媽媽的豐盛晚餐，也請教了兔爸爸關於設計改造的厲害技術後，貝卡心滿意足的回到他的客房休息。客房佈置的簡單又舒服，雖然沒有華麗的家具、新穎的設備，卻有家的感覺，讓貝卡一身的疲憊頓時全消！看到軟綿綿的床真的好想立刻躺上去呢！

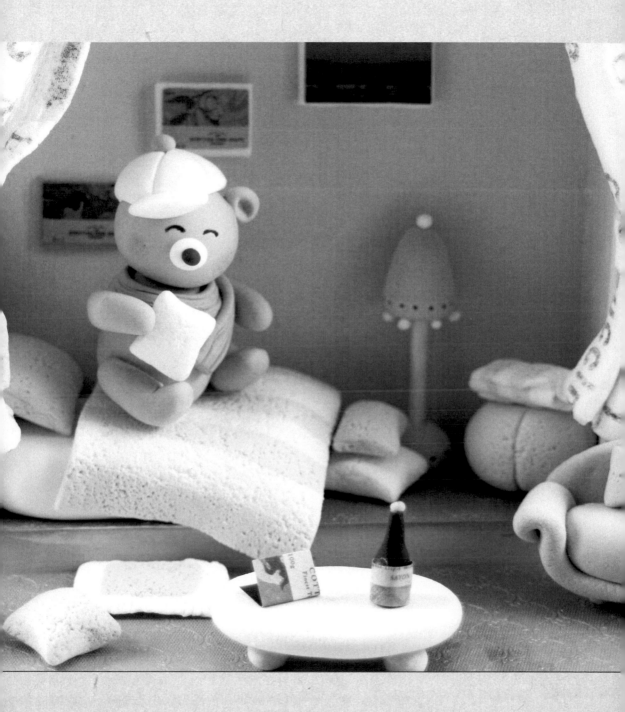

★木盒

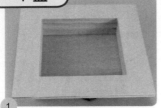

1　準備一方形木盒，塗上壓克力。

2　桿平一白土，裁剪出兩片長方形，待土稍乾些，剪下餐巾紙黏上。

3　將其稍微扭轉出皺褶。

4　利用裁剪後剩下的紙將窗簾繫上。

5　在木盒上方黏上一根吸管。

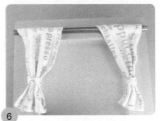

6　將做好的窗簾固定住。

7　裁剪一塊珍珠板。

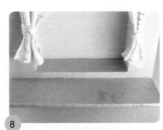

8　剪下自己喜歡的紙，貼在珍珠板上和木盒裡面下方。

★沙發

1　搓一橢圓稍壓平，要有些厚度。

2　搓一長橢圓壓平，放於步驟1下面，長度要大於步驟1。

3　往上捲出弧度。

4 搓一長橢圓壓平做為椅背。

5 將椅背貼上。

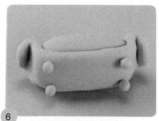

6 搓四個小圓為椅腳貼上。

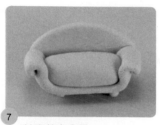

7 沙發就完成囉。

★床

1 搓一橢圓。

2 用手指推出四邊角。

3 做出床的基本架構。

★棉被

1 搓出綠色白色長條，穿插並列。

2 用工具(桿棒)桿平。

3 剪齊頭尾，並用牙刷輕壓出絨毛感。

4 棉被就完成了。

★枕頭

1 搓一圓。

2 用手指依序拉出四角。

3 用牙刷輕壓出絨毛感。

4 將棉被枕頭擺放好就完成了。

★落地燈

1 搓一水滴。

2 用工具(圓棒)在較粗那端刺一個洞，並慢慢將洞挖大挖深。

3 用牙籤在燈罩周圍刺出花紋。

4 準備一支牙籤剪去尖處，並搓一細長條包住牙籤。

5 完成後如上圖。

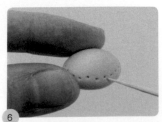

6 搓一圓做為燈座，並在周圍刺出紋路。

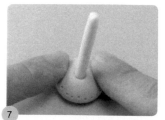

7 用工具(圓棒)在燈座中間刺出一個洞，將步驟5的燈管插入。

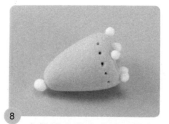

8 在燈罩上黏上小圓球做為裝飾。

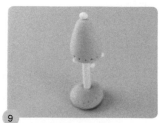

9 將步驟7與步驟8結合，落地燈就完成囉。

★茶几

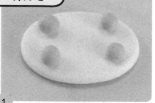

1 搓一橢圓壓平，再搓四個小圓黏在背面。

2 完成茶几。

★休閒椅

1 搓兩個圓稍壓平，一個略大，並用牙刷輕壓出絨毛感。

2 組合起來。

3 搓一細長條用工具(切棒)劃出紋路。

4 切出四等份黏於背面。

5 完成休閒椅。

★ 小圓椅

1 搓一圓稍壓平，要有些厚度。

2 用工具(圓棒)切出四痕。

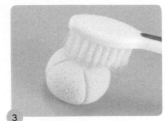

3 用牙刷輕壓出絨毛感。

★ 小毛巾

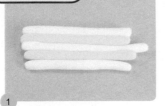

1 分別搓出淺藍色和白色長條數條，相間並列。

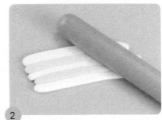

2 用桿棒桿平，並剪平頭尾。

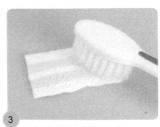

3 用牙刷輕壓出絨毛感。

4 疊起來，完成小毛巾。

★ 小地毯

1 將土桿平，剪出一大一小長方形並疊在一起，並用牙刷輕壓出絨毛感。

★ 酒瓶

1 搓一小水滴。

2 較細的那端繼續搓細，較粗的那端底部推平。

3 貼上廣告紙，上端黏上一小圓做為瓶蓋。

★畫

1 土桿平，剪出長方形，貼上喜歡的廣告紙。

★房號牌

1 搓一橢圓稍壓平，寫上號碼，可在上面貼上裝飾。

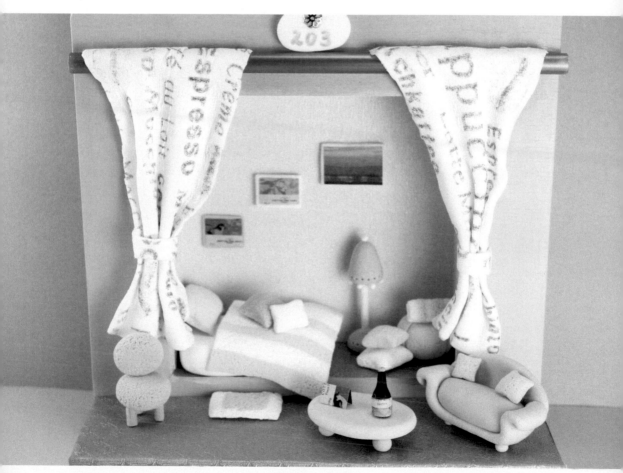

★ 將所有作品擺好，就完成了！

15

熊熊貝卡放鬆一下
看個報紙吧

壁掛擺飾

貝卡讀著報紙，又看到了關於阿不里多鎮獲
選為最幸福小鎮的報導，他終於明白阿不里
多鎮為什麼是最幸福的小鎮了，因為此刻的
他也覺得自己好幸福呢！沒有華麗的建築、
繁華的街道、川流的人潮，但他們的人情味
就是最美最棒的風景了！下次他一定一定要
再來造訪這最幸福的阿不里多鎮！

★木盒

1　準備一方形木盒。

2　內層上淺藍色壓克力。

3　外層上淺紫色壓克力。

4　裁剪自己喜歡的紙，貼在木盒下方。

★洗手台

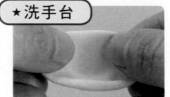

1　搓一圓，用工具(圓棒)刺一洞，用手將洞慢慢擴大，做成臉盆狀。

2　用手將底部稍微壓一下。

3　搓一長條和一圓稍壓平。

4　組合成洗手檯。

5　折彎一鋁線，並搓一小圓黏在前端。

6　將步驟5固定在邊側，並用牙籤刺出流水孔。

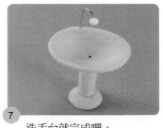

7　洗手台就完成囉。

★腳踏墊

1　搓兩橢圓一大一小，壓平。

★毛巾架

2 疊在一起，用牙刷輕壓出絨毛感。

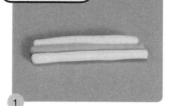

1 搓三長條黏在一起。

2 用工具(圓棒)稍桿平。

3 用牙刷輕壓出絨毛感。

4 用剪刀剪平頭尾，做出毛巾。

5 搓一小圓和一長條，組合成毛巾環。

★小椅凳

6 將毛巾黏在步驟5上就完成囉。

1 搓一圓稍壓平，要有些厚度。

2 搓一長條，用工具在上面刻出一些紋路。

3 切出三等份。

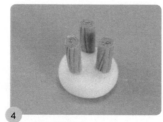

4 黏在步驟1上。

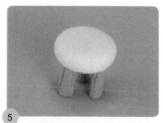

5 小椅凳就完成了。

★乳液罐

1 搓一水滴，較尖的那端推平。

2 搓一小圓稍壓扁和一小圓球黏在上端。

★拖鞋

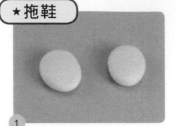

1 搓兩橢圓壓平。

★衛生紙捲

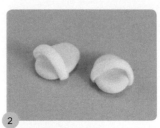

2 搓長條黏在前端。

1 折彎一鋁線。

2 桿平一土，要薄些，並剪出長方形。

3 將步驟2繞在鋁線上。

4 搓一小長條稍彎曲。

5 將步驟3插入，衛生紙捲就完成囉。

★垃圾桶

1 搓一胖水滴，一端稍搓尖。

2 在較粗的那端用工具(圓棒)刺一個洞。

3 並將洞挖深做成垃圾桶。

★ 牙刷、漱口杯、香皂盤

1. 搓一小長條稍壓平，尾端用牙籤刺一小洞。

2. 搓一小土黏在前端，做出牙刷。

3. 搓一圓，用工具(圓棒)刺洞並挖深，做出漱口杯。

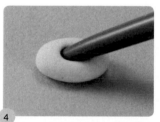

4. 搓一小橢圓稍壓平，用工具(圓棒)刺一洞並挖深，做出皂盤。

5. 搓一小圓當做香皂，放入皂盤裡。

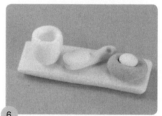

6. 搓一土壓平並裁剪一長方形，當作層板，並將牙刷、漱口杯、皂盤放上。

★ 畫框

1. 準備幾支小木棒。

2. 裁剪做成木框。

3. 裁剪喜歡的紙貼在背面，做成畫框。

★ 馬桶

1. 搓一胖橢圓兩端稍壓平，做為馬桶底座。

2. 搓一橢圓稍壓平，要有些厚度。

3. 用工具(圓棒)刺一個洞。

4　將洞慢慢挖深挖大。

5　搓一橢圓壓平，並將一端推平。

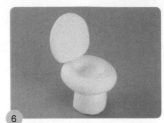

6　組合起來，馬桶就完成了。

★貝卡

1　搓一圓和一橢圓組合成身體。

2　搓兩圓並用工具刺洞做成耳朵。

3　搓兩長條為手。

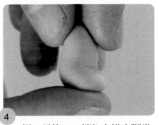

4　搓一長條，一端往上推出腳掌。

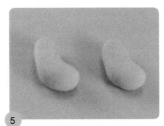

5　做出一對腳。

6　將上述步驟組合起來做成熊熊，黏上鼻子，用壓克力點上眼睛。

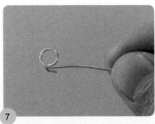

7　裁剪一段鋁線，先折出一個小圓。

8　再折出另一個圓，將兩端鋁線往後折，做成眼鏡。

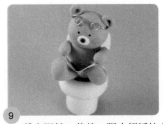

9　戴上眼鏡，裁剪一張小報紙放在雙手間，並讓熊熊坐上馬桶。

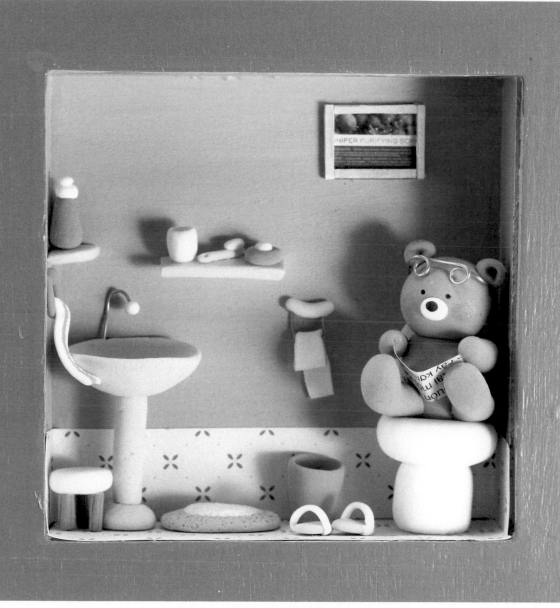

★ 將所有作品擺好就完成了！

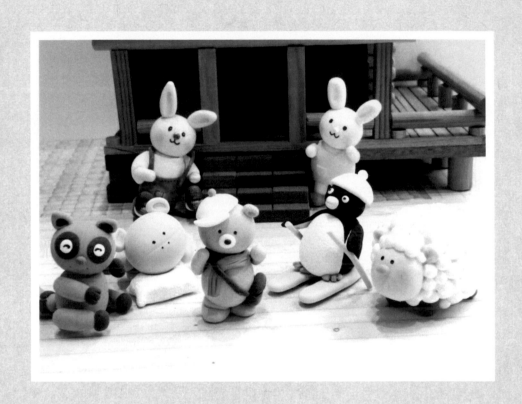

釀生活01　PE0092

 捏出創意力
　　——15個Q萌童話黏土親子手作

作　　　者	黃靖惠
責任編輯	林千惠
圖文排版	楊廣榕
封面設計	楊廣榕

出版策劃	釀出版
製作發行	秀威資訊科技股份有限公司
	114 台北市內湖區瑞光路76巷65號1樓
	電話：+886-2-2796-3638　傳真：+886-2-2796-1377
	服務信箱：service@showwe.com.tw
	http://www.showwe.com.tw
郵政劃撥	19563868　戶名：秀威資訊科技股份有限公司
展售門市	國家書店【松江門市】
	104 台北市中山區松江路209號1樓
	電話：+886-2-2518-0207　傳真：+886-2-2518-0778
網路訂購	秀威網路書店：http://www.bodbooks.com.tw
	國家網路書店：http://www.govbooks.com.tw
法律顧問	毛國樑　律師
總 經 銷	聯合發行股份有限公司
	231新北市新店區寶橋路235巷6弄6號4F
	電話：+886-2-2917-8022　傳真：+886-2-2915-6275

出版日期	2015年10月　BOD一版
定　　價	320元

Printed in Taiwan

國家圖書館出版品預行編目

捏出創意力：15個Q萌童話黏土親子手作 / 黃靖惠作. --
一版. -- 臺北市：釀出版, 2015.10
　　面；　公分
BOD版
ISBN 978-986-445-043-5(平裝)

1. 泥工遊玩　2. 黏土

999.6　　　　　　　　　　　　　　　104015492

讀 者 回 函 卡

感謝您購買本書，為提升服務品質，請填妥以下資料，將讀者回函卡直接寄回或傳真本公司，收到您的寶貴意見後，我們會收藏記錄及檢討，謝謝！
如您需要了解本公司最新出版書目、購書優惠或企劃活動，歡迎您上網查詢或下載相關資料：http:// www.showwe.com.tw

您購買的書名：_____

出生日期：_____年_____月_____日

學歷：□高中 (含) 以下　　□大專　　□研究所 (含) 以上

職業：□製造業　□金融業　□資訊業　□軍警　□傳播業　□自由業
　　　□服務業　□公務員　□教職　　□學生　□家管　　□其它_____

購書地點：□網路書店　□實體書店　□書展　□郵購　□贈閱　□其他

您從何得知本書的消息？

　□網路書店　□實體書店　□網路搜尋　□電子報　□書訊　□雜誌
　□傳播媒體　□親友推薦　□網站推薦　□部落格　□其他_____

您對本書的評價：（請填代號　1.非常滿意　2.滿意　3.尚可　4.再改進）
　封面設計____　版面編排____　內容____　文／譯筆____　價格____

讀完書後您覺得：

　□很有收穫　□有收穫　□收穫不多　□沒收穫

對我們的建議：_____

11466
台北市內湖區瑞光路 76 巷 65 號 1 樓

秀威資訊科技股份有限公司　　　收

BOD 數位出版事業部

∙∙∙

（請沿線對折寄回，謝謝！）

姓　　名：＿＿＿＿＿＿＿＿＿　年齡：＿＿＿＿　性別：□女　□男

郵遞區號：□□□□□

地　　址：＿＿＿＿＿＿＿＿＿＿＿＿＿＿＿＿＿＿＿＿＿＿＿＿＿＿＿

聯絡電話：(日) ＿＿＿＿＿＿＿＿＿＿＿＿　(夜) ＿＿＿＿＿＿＿＿＿＿＿

E-mail：＿＿＿＿＿＿＿＿＿＿＿＿＿＿＿＿＿＿＿＿＿＿＿＿＿